当代工笔画

唯美新视界

王晓派

工笔花鸟画精品集

A Bird-and-Flower Painting Collection of
WAGN XIAO PAI

· 王晓派 绘

海峡出版发行集团　福建美术出版社
THE STRAITS PUBLISHING & DISTRIBUTING GROUP　FUJIAN FINE ARTS PUBLISHING HOUSE

王晓派

1983年生于辽宁鞍山。2006年毕业于鲁迅美术学院中国画系。现为中国美术家协会会员、中国工笔画学会会员、北京工笔重彩画会会员、辽宁省工笔画学会理事、辽宁省青年美术家协会理事、盘锦辽河美术家协会副主席、盘锦市青年美术家协会副秘书长、辽河画院专职画家。

作品多次参加中国美术家协会主办的展览，先后在《美术》《美术报》《书画研究》等报刊杂志登载专题，作品被多家艺术机构及个人收藏。

主要展览

2017 年	"第二届丹青华茂——当代青年中国画家提名展"
	"中国工笔画省际联盟邀请展暨辽宁省第三届工笔画优秀作品展"
	"辽河画院走进嘉兴中国画作品展"
	"夏·和——中日当代艺术作品邀请展"
	"溯源——辽河画院 铁岭油画院写生作品展"
	"青春力量——辽宁省青年美术家作品邀请展"
2016 年	"工·在当代——2016·第十届中国工笔画作品展"
	"2016 水泥库当代工笔、水墨青年艺术家系列提名展"
	"纪念中国共产党成立95周年暨辽宁美协成立60周年美术作品展"
	"大美辽河口——庆祝辽河美术馆建馆十周年美术作品展" 获优秀作品奖
2015 年	"第二届梦之青春——辽宁青年美术新人新作展"
	"辽宁省第二届工笔画邀请展"
	"相聚画圣故里——许昌学院第二届工笔画学术邀请展"
2014 年	"金陵文脉——全国中国画作品展"
	"精致立场——全国第二届现代工笔画作品展"
	"第十二届全国美展辽宁优秀美术作品展"
	"首届辽宁青年画家优秀作品展" 优秀作品
2013 年	"相聚宜兴——全国工笔画作品展"
	"泰山之尊——全国中国画作品展"
	"2013 年全国中国画作品展"
	"辽宁省第六届少数民族美术书法摄影展" 优秀作品
	"美丽辽宁——迎全运全省优秀美术作品展" 优秀作品
	"梦之青春——辽宁青年优秀美术作品展" 优秀作品
2012 年	"荆浩杯——中国画双年展"
	"美丽家园·魅力新疆 第七届中国西部大地情中国画、油画作品展"
	"2012 全国中国工笔画展"
	"画说武当——全国中国画作品展" 优秀作品
	"2012 造型艺术新人展"
	"全国第三届中国画线描艺术展"
2011 年	"第二届春光美全国工笔画名家邀请展"
2010 年	"全国首届现代工笔画大展" 优秀作品
2008 年	"首届线描艺术作品展"
2007 年	"全国小幅工笔重彩作品展"

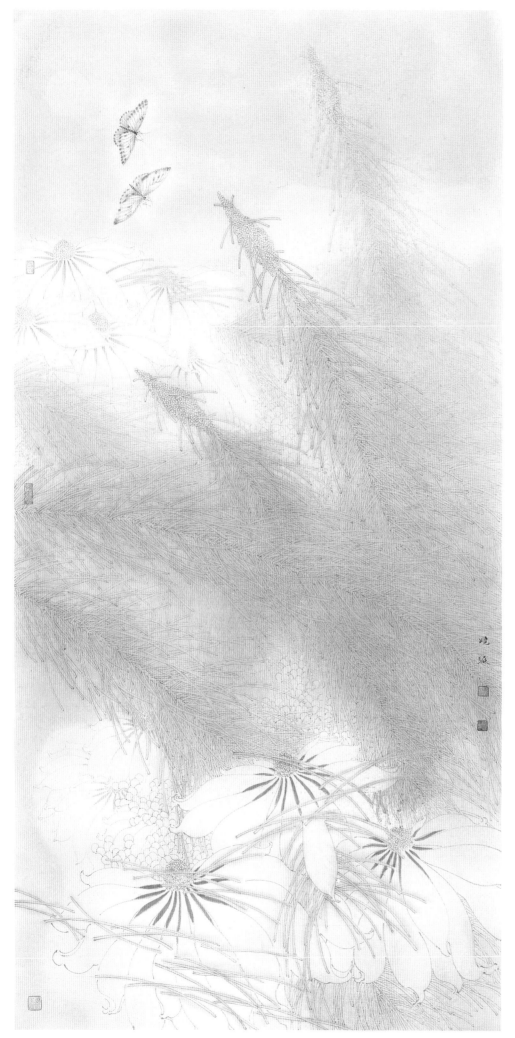

幻梦物华　138cm×69cm　纸本设色　2017

在画面中探寻一个小我，彰显出一番大境。绘画为小技，技近乎道，道法自然，自然之广阔，大至群山，小至微草，皆生机勃勃，我于细微处特别地关照，每每惊叹于微花微草的世界，当执起画笔，墨入毫端，用一根根细密的线不急不躁地写出自然生命的时候，那一刻内心是多么的安然。过客如诗，草木如织，莫名都会带给我不一样的感动。

文／王晓派

节选自《笔下微草 心有繁华》

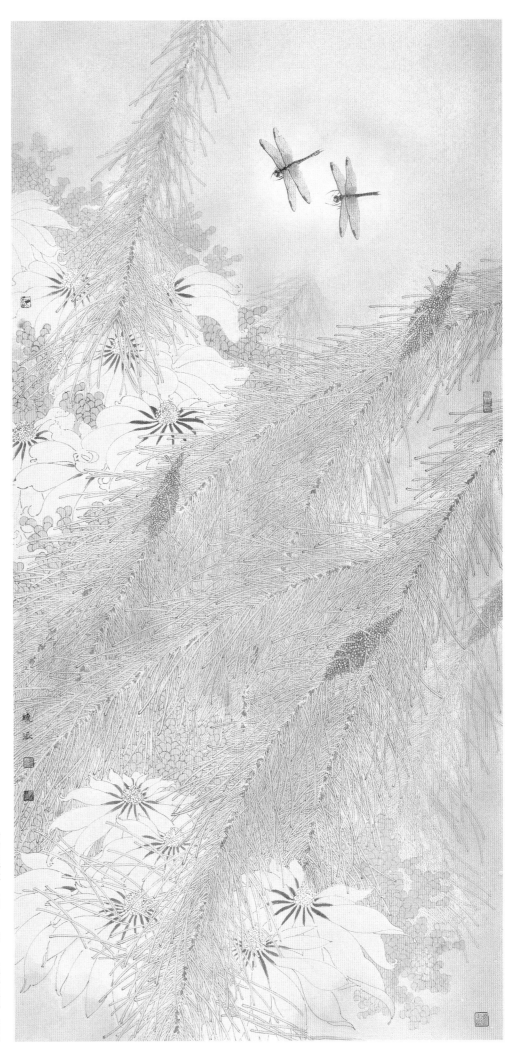

夏日悠长 138cm×69cm 纸本设色 2017

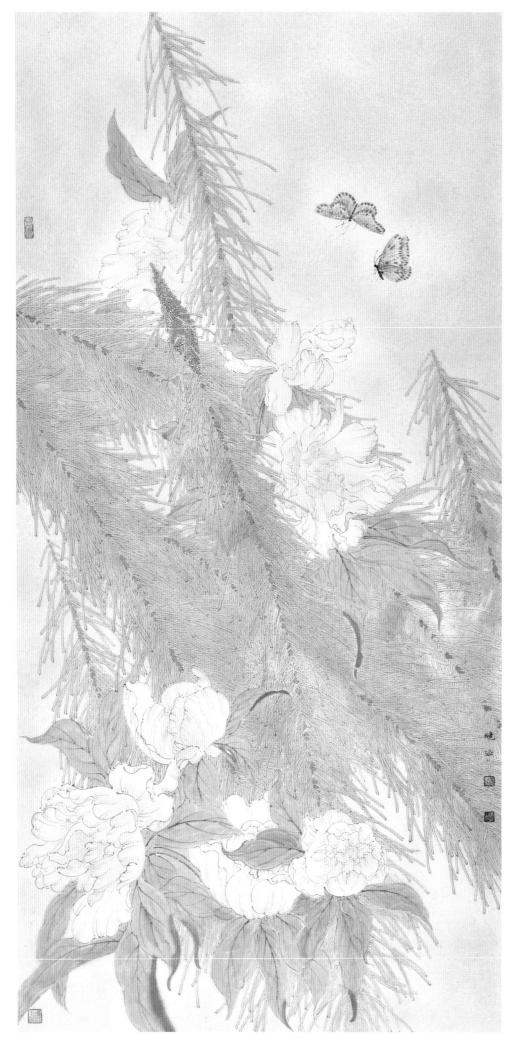

蝶舞双华　138cm×69cm　纸本设色　2017

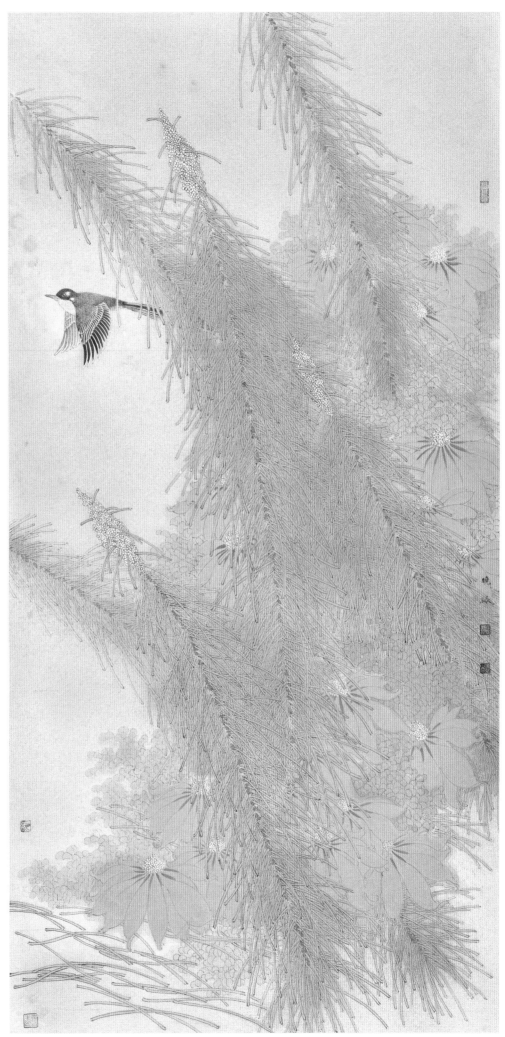

青青子衿　138cm×69cm　纸本设色　2017

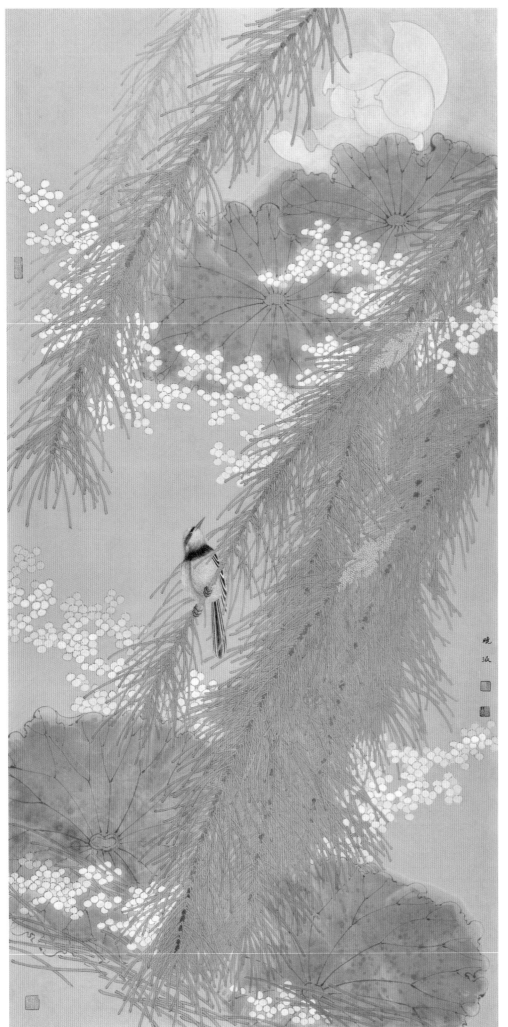

池畔夏荷生　138cm×69cm　纸本设色　2017

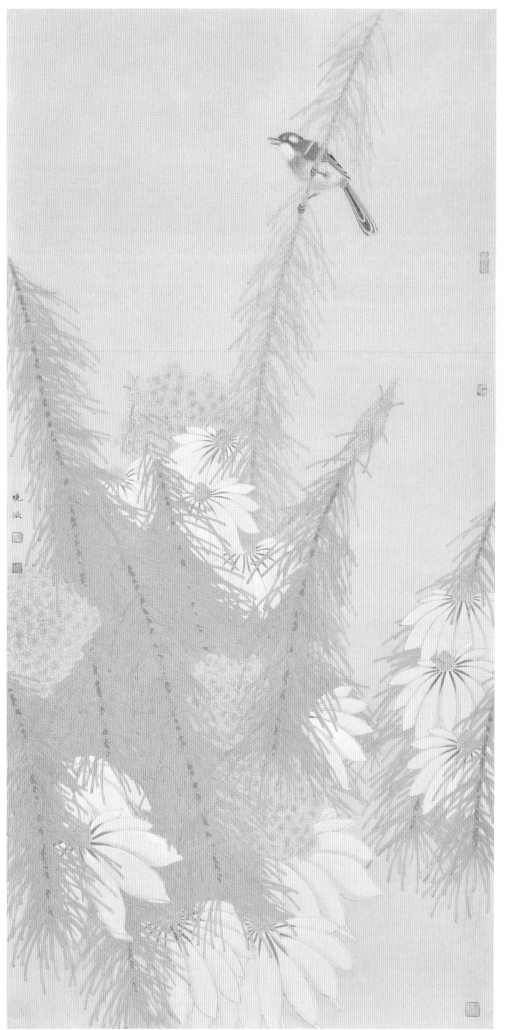

故园春华　138cm×69cm　纸本设色　2017

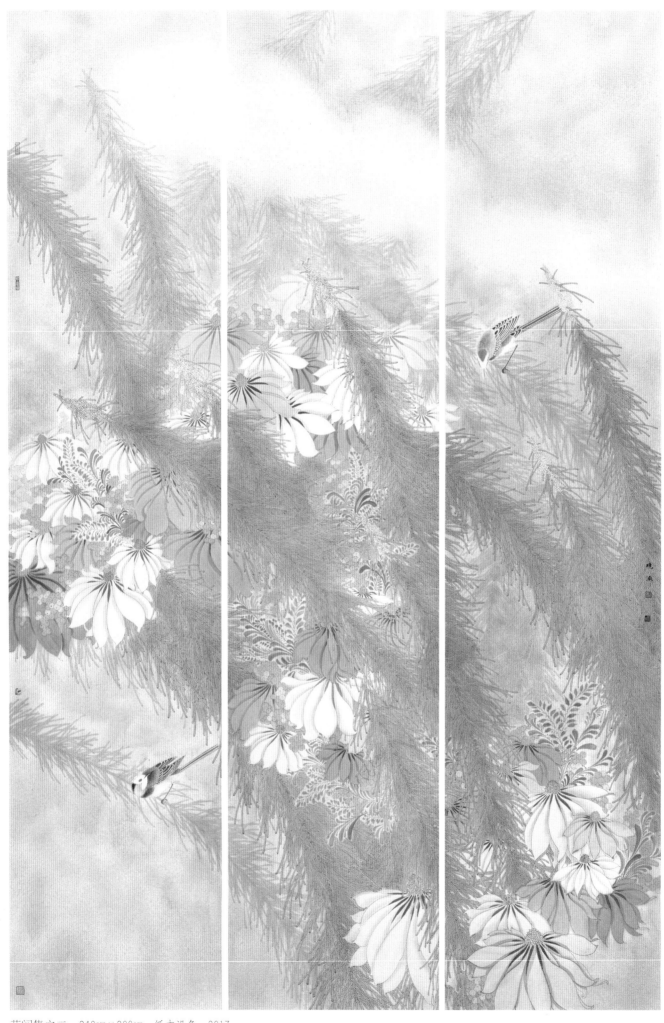

花间集之二　240cm×200cm　纸本设色　2017

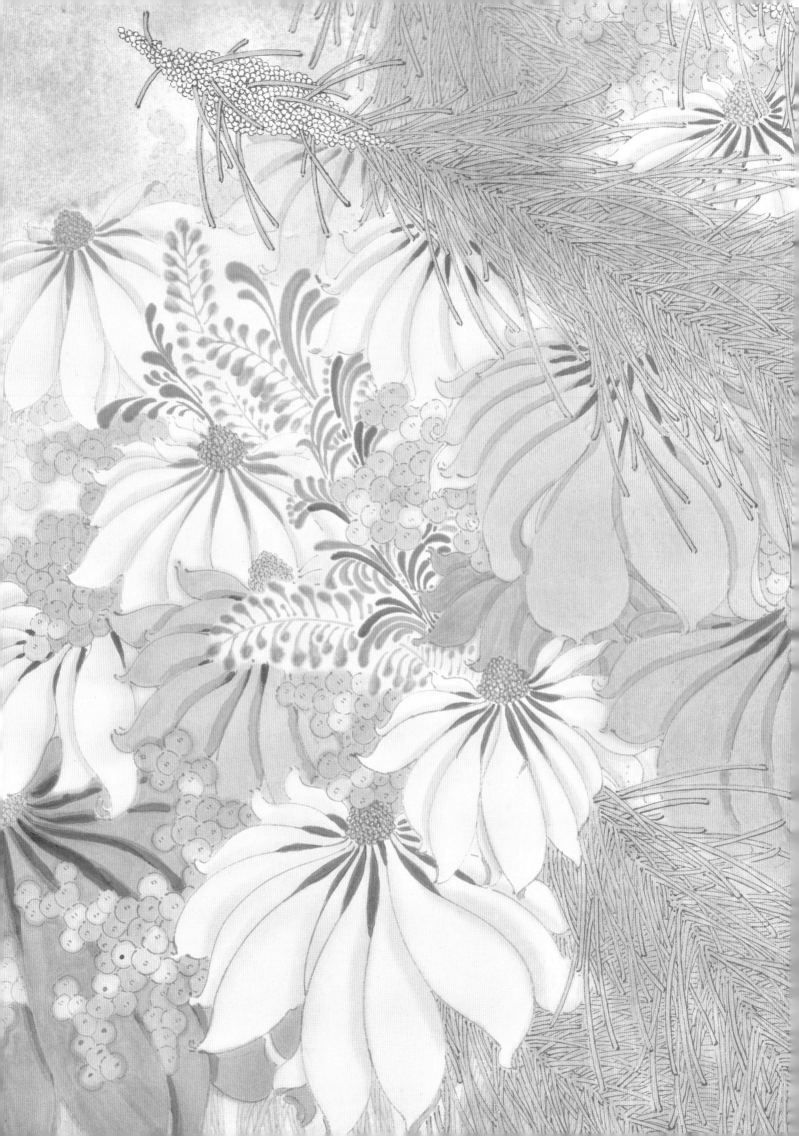

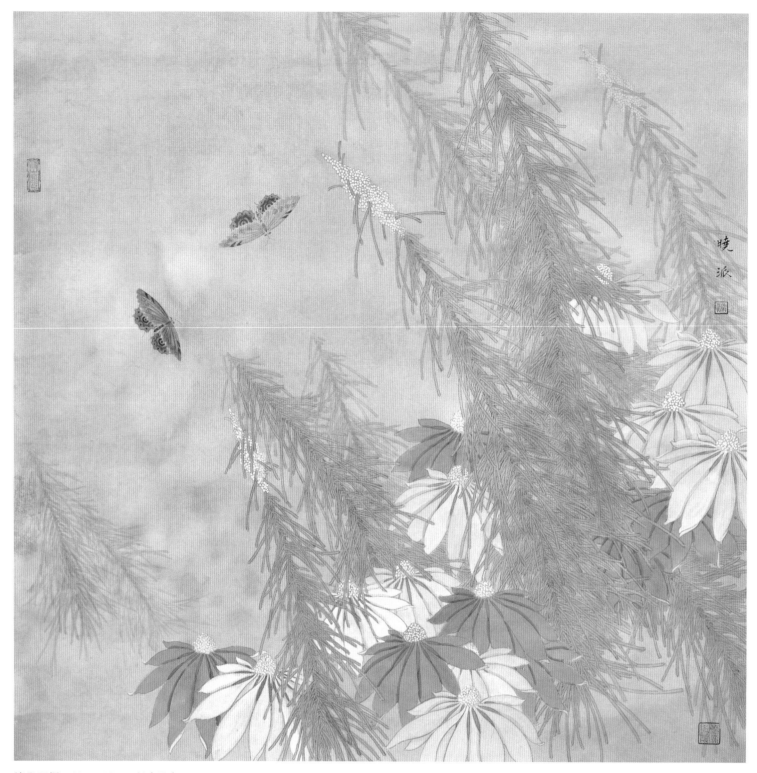

清幽双侣　69cm×69cm　纸本设色　2017

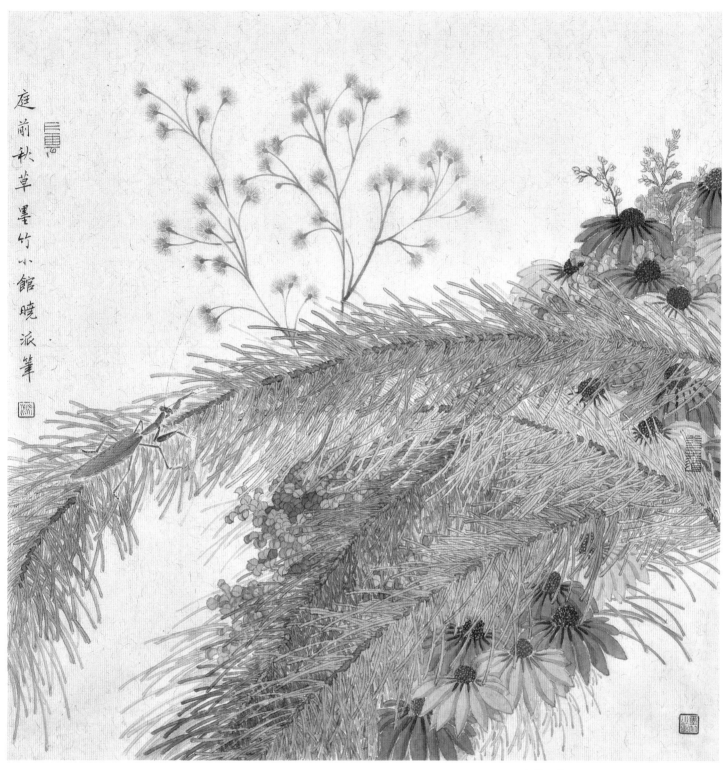

庭前秋草　51cm×50cm　纸本设色　2016

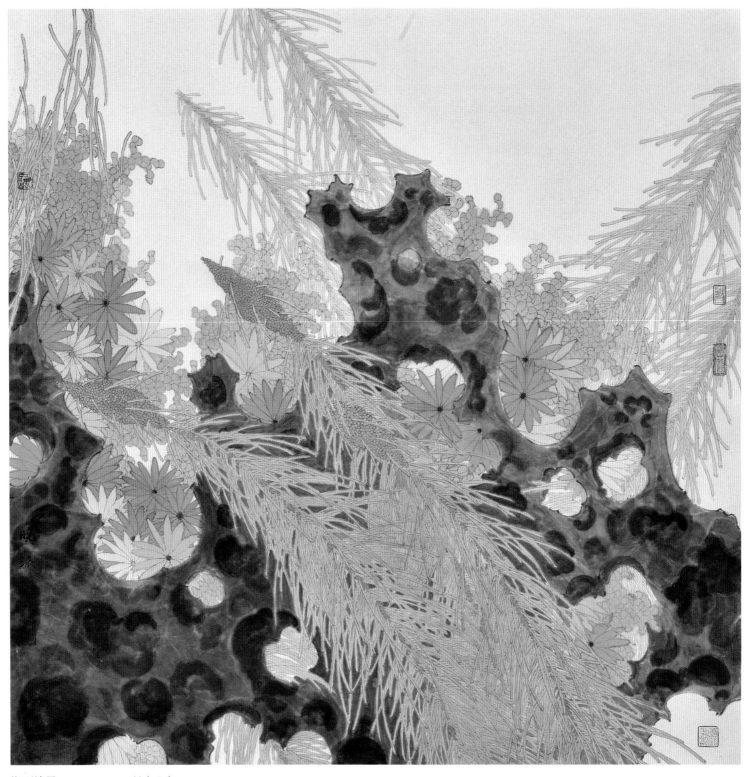

湖石清风　69cm×69cm　纸本设色　2017

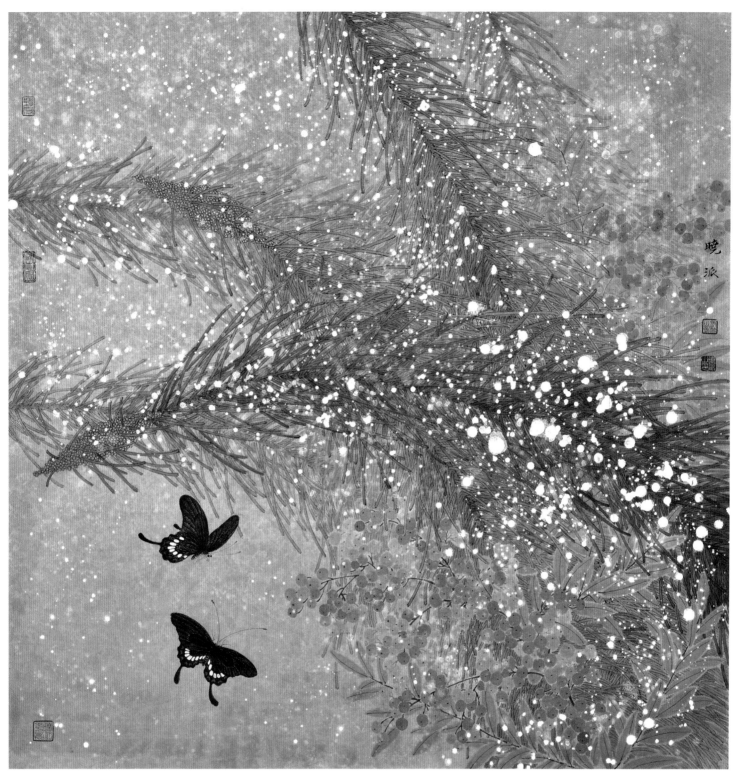

晴雪双灵　69cm×69cm　纸本设色　2017

　　晓派却以她纯粹无暇的心性和纵横捭阖的天然气度，将一树树雪松硬硬的松针化作了绕指柔。那些密密实实的针叶，自一生万，万复归一，绵绵不绝，生发不已，相生相融，姿态横生，浑然一体，莫测端倪。交错而不繁乱，平常而不平庸，越复杂处愈见条理，越密实处愈见空灵。

文／辛立娥（美术评论家、策展人）　节选自《聆听松风——王晓派花鸟画刍议》

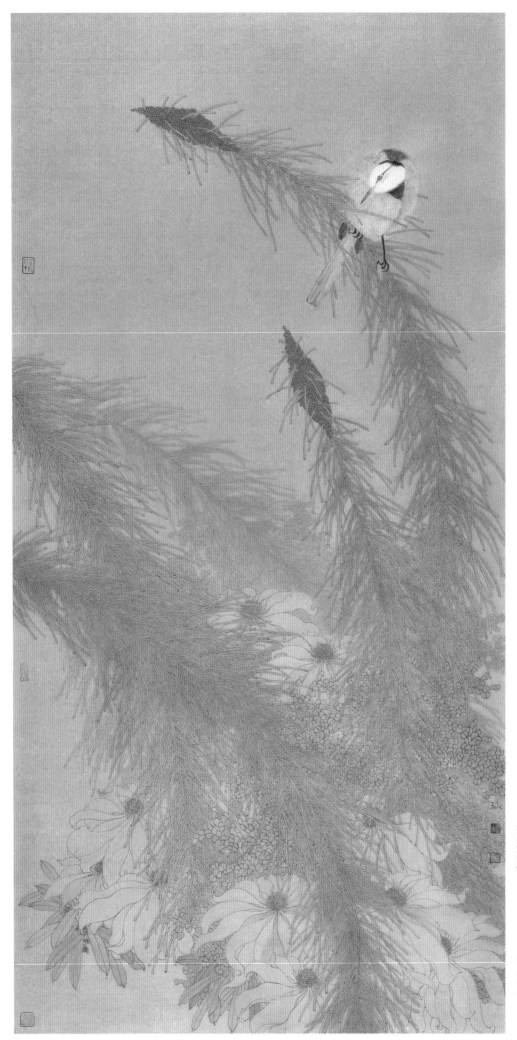

春意清扬　138cm×69cm　纸本设色　2016

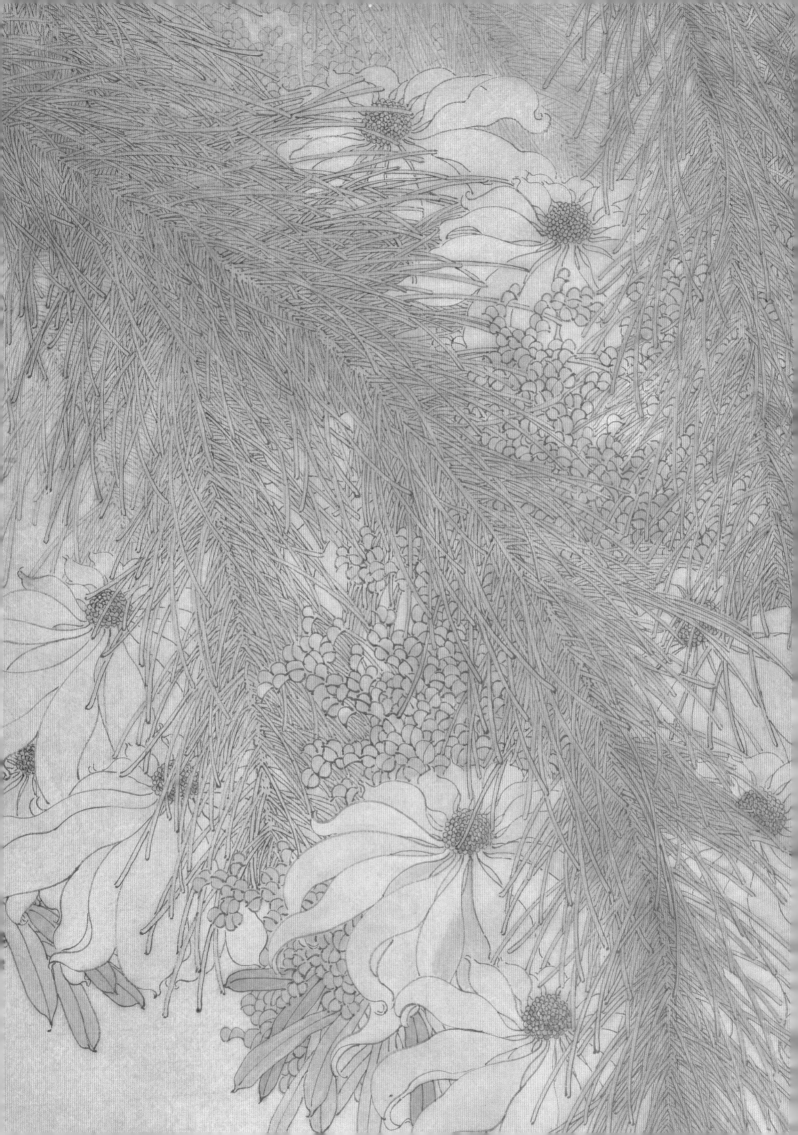

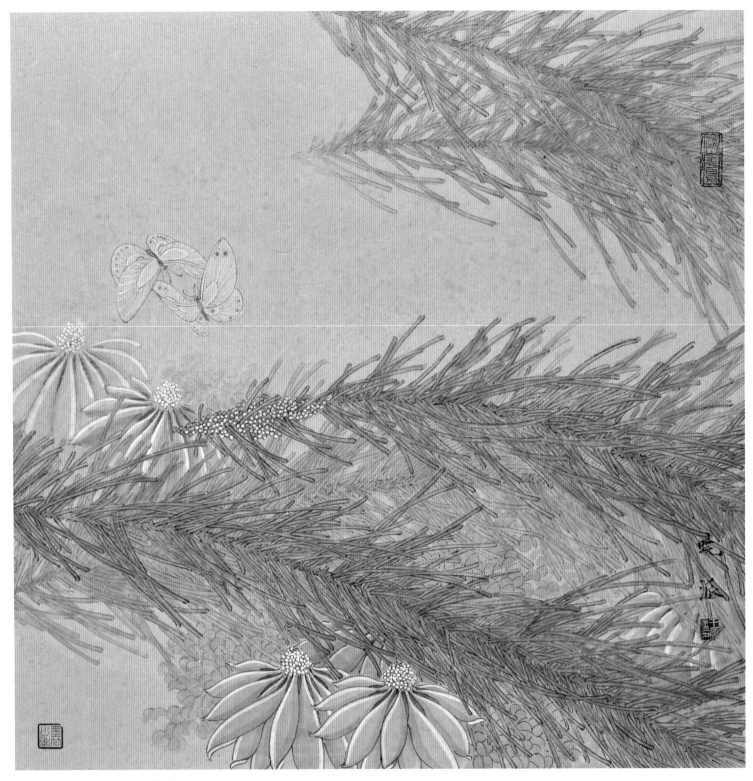

冷然清气　41cm×41cm　纸本设色　2017

　　她的画面是那样纯净与娟秀，但又时时让人感受到宏大与苍茫；她的线条是那样交错与稠叠，但又处处让人觉得条畅与通透。她那双灵巧的小手驾轻就熟地勾勒着一根根线条，就像克莱德曼的双手出神入化的弹奏着一颗颗钢琴键盘。无数根松针的穿插映带，向背朝揖，繁而不重，密而不窒，像极了一曲曲回环舒卷的钢琴旋律。

　　　　文／辛立娥（美术评论家、策展人）　节选自《聆听松风——王晓派花鸟画刍议》

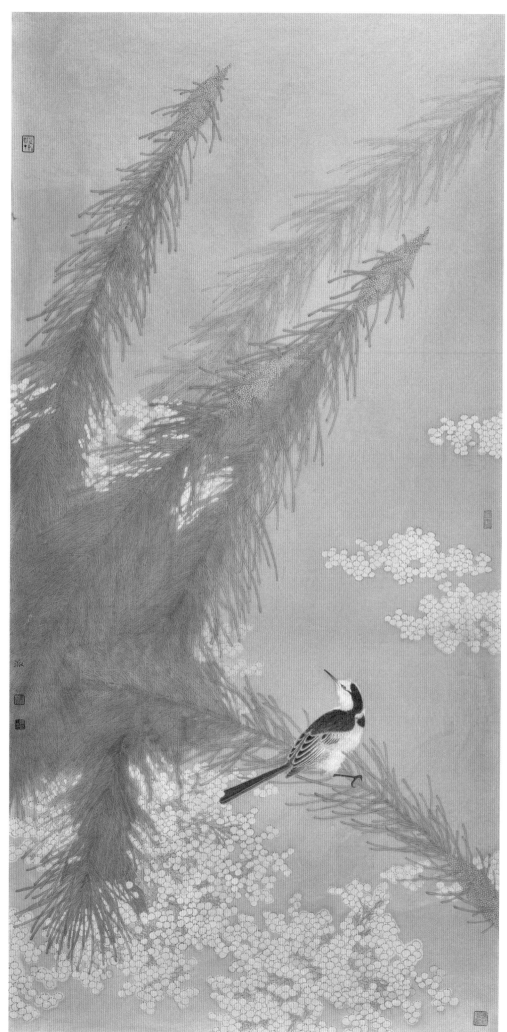

秋塘泡露 138cm×69cm 纸本设色 2016

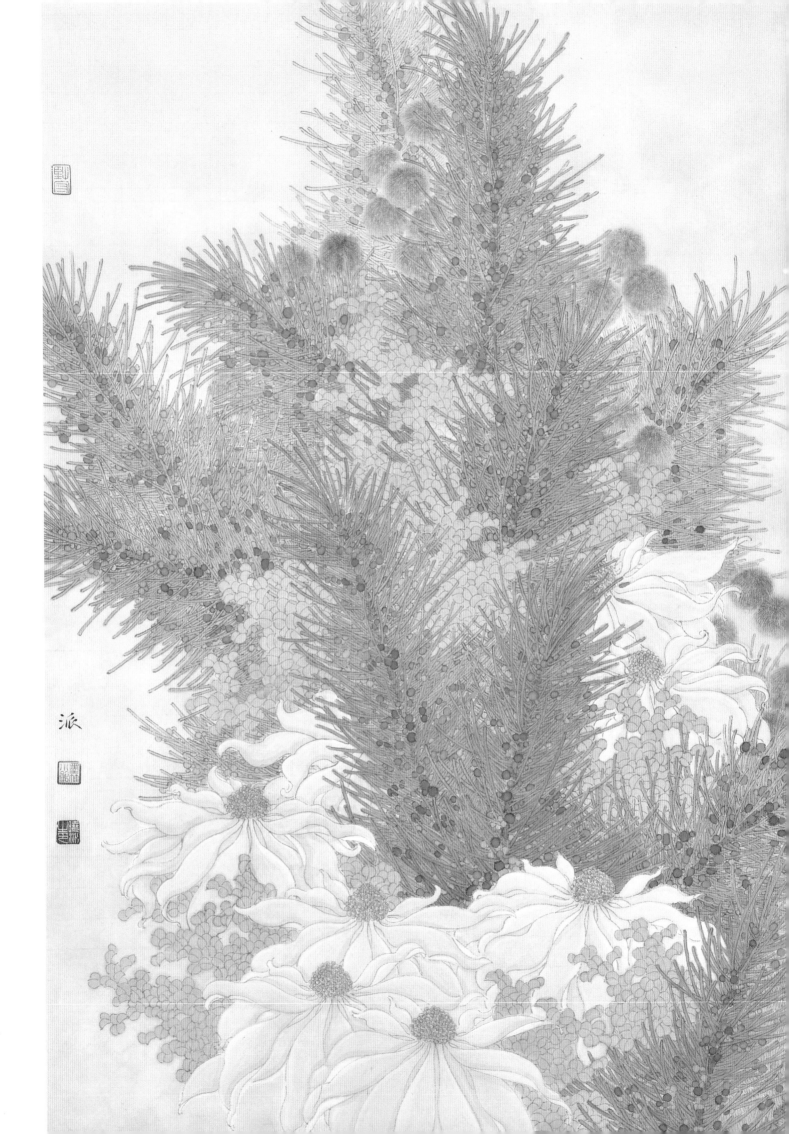

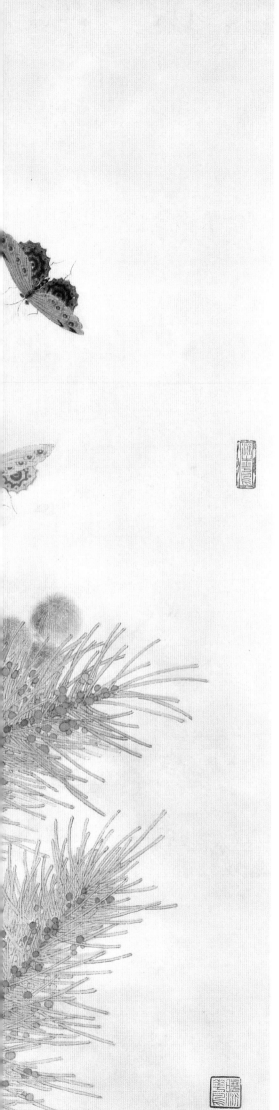

晓派作画，贵在惨淡经营。那些路人熟视无睹的雪松，长着千篇一律的松针，而晓派却能化腐朽为神奇，把一树乌眉灶眼的松叶处理得的如此风姿绰约，韵致清婉。枝叶密实的松条，阴阳向背，纵横起伏，开合销结，营造出一种壮阔沉静的气息，透着一股深层的力量，像一个森严的壁垒，将观者倒卷进大千自然浑厚的秩序中。晓派作画，还贵在深得宋画三昧。她下笔时那种一丝不苟的精神，像极了宋徽宗朝的那些造理入神的画家，松针的尖斜偃侧，萦回转向，芽鳞与球果的高低错落，斑驳粗糙，浑然相应，各得其宜，在方寸之中，显示出造化的生机与奇妙。

文／辛立娥（美术评论家、策展人）　节选自《聆听松风——王晓派花鸟画刍议》

花间絮语　69cm×69cm　纸本设色　2016

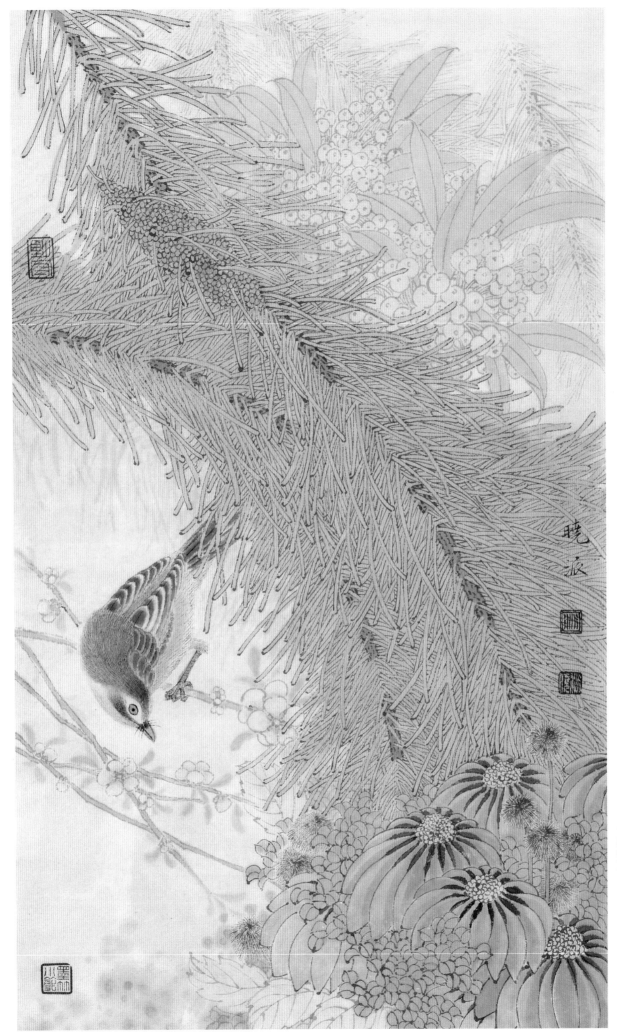

闲吟微草　44cm×26cm　纸本设色　2015

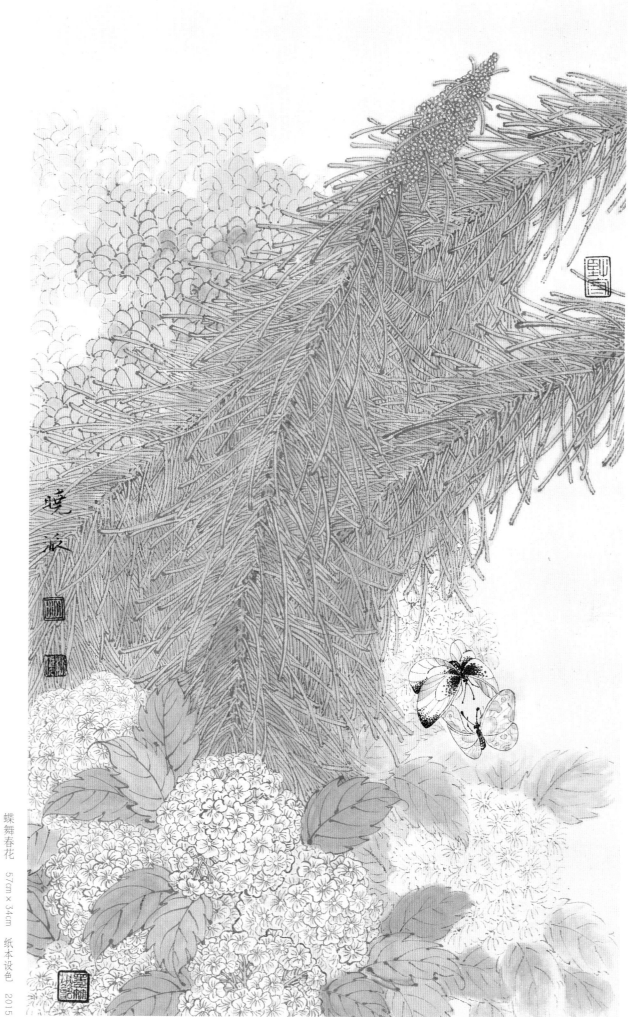

蝶舞春花 57cm×34cm 纸本设色 2015

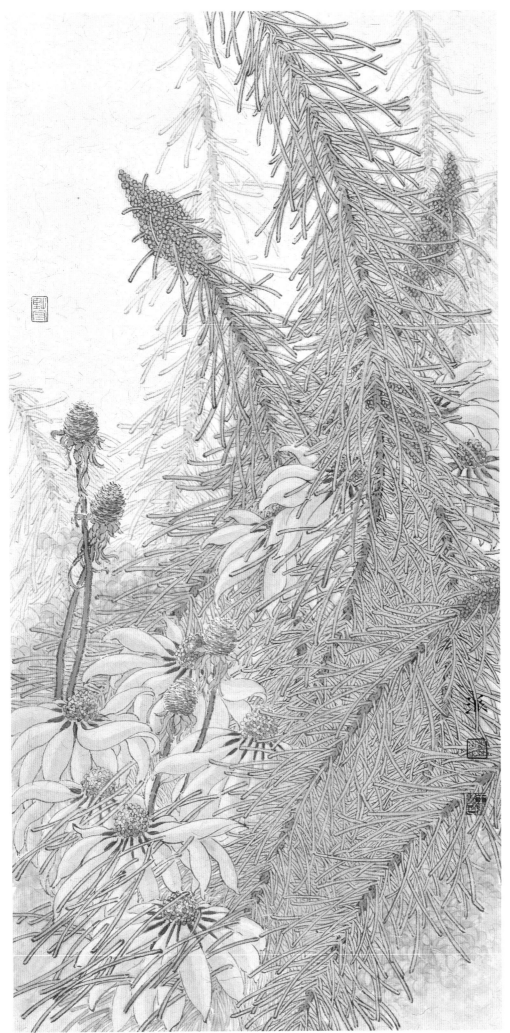

花田事　69cm×34cm　纸本设色　2016

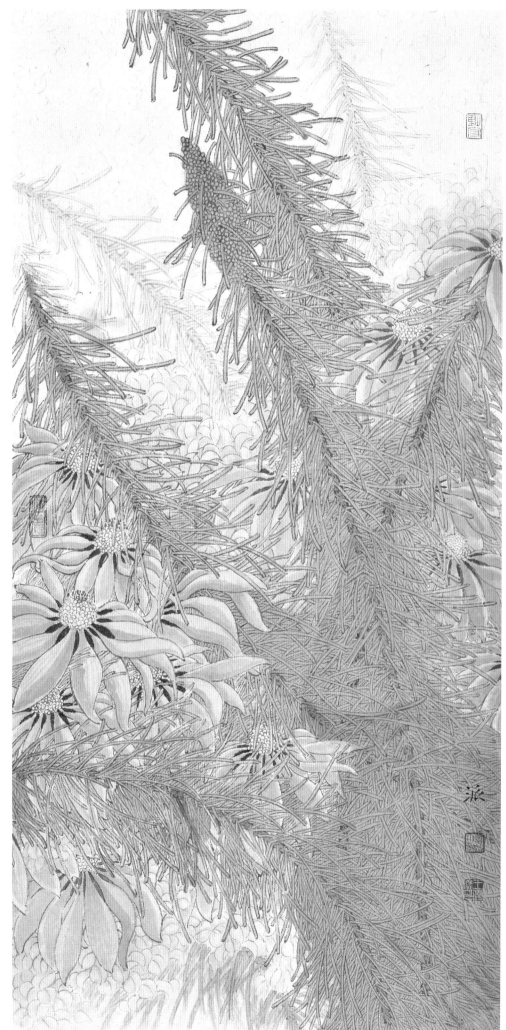

蔓草清扬　69cm×34cm　纸本设色　2016

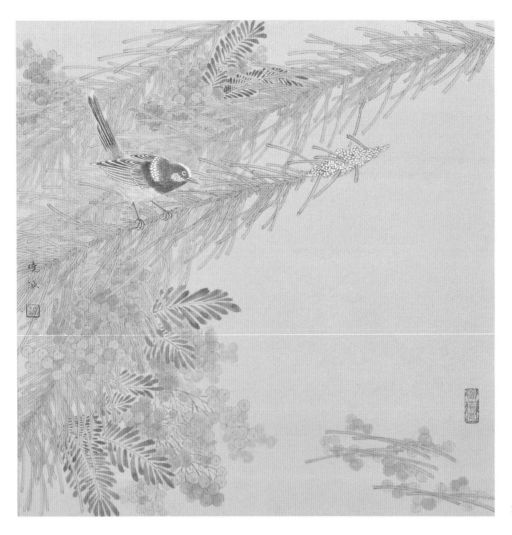

花间春草　41cm×41cm　纸本设色　2017

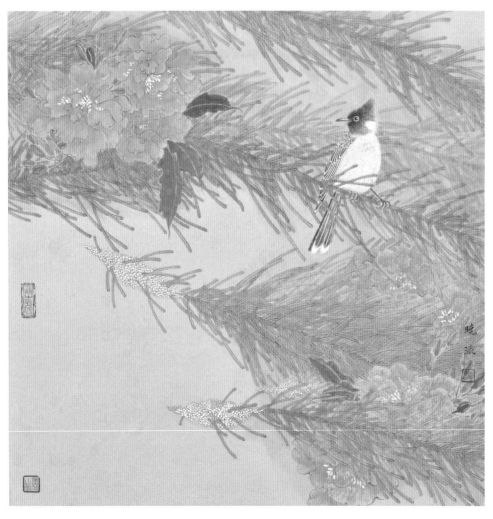

翠微和风　41cm×41cm　纸本设色　2017

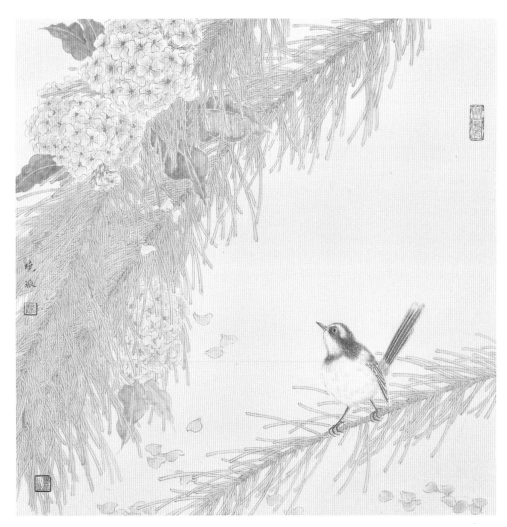

芳草淡然　41cm×41cm　纸本设色　2017

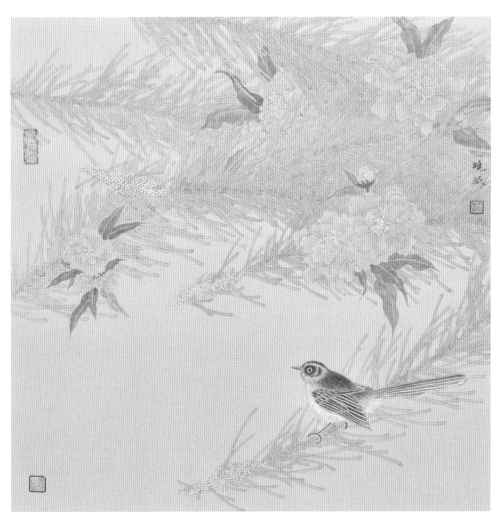

日暮和风　41cm×41cm　纸本设色　2017

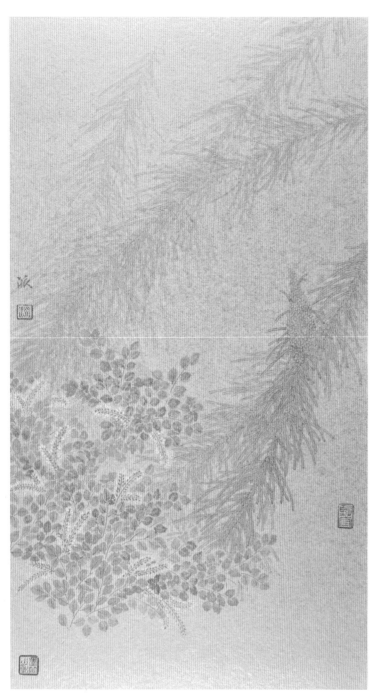

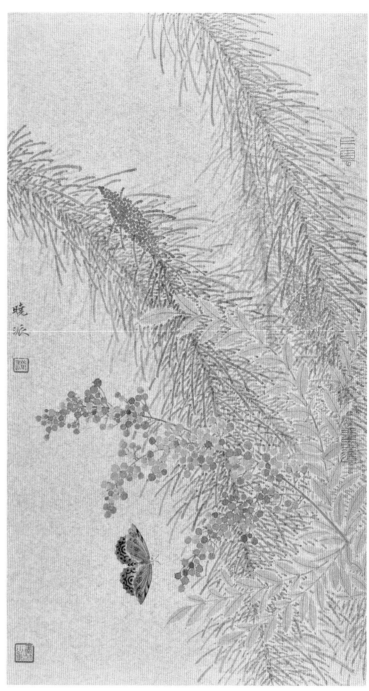

絮语微草　48cm×27cm　金笺设色　2016　　　　　　漫舞清扬　48cm×27cm　金笺设色　2016

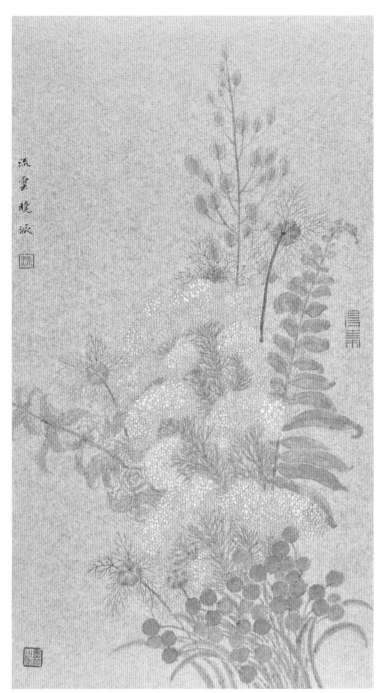

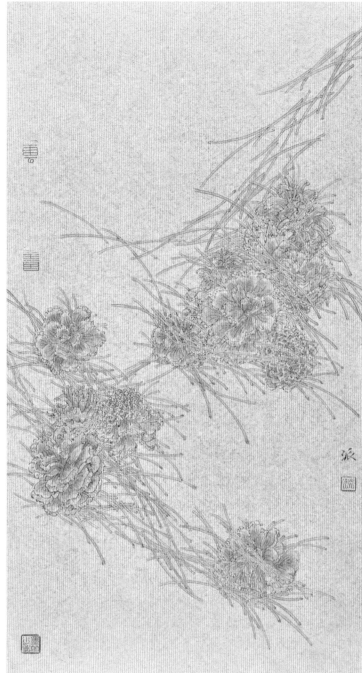

流云　48cm×27cm　金笺设色　2016　　　　　　　　　　秋实　48cm×27cm　金笺设色　2016

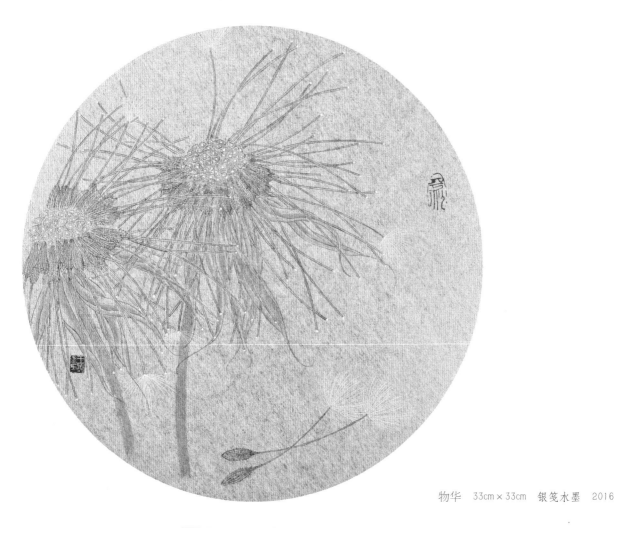

物华　33cm×33cm　银笺水墨　2016

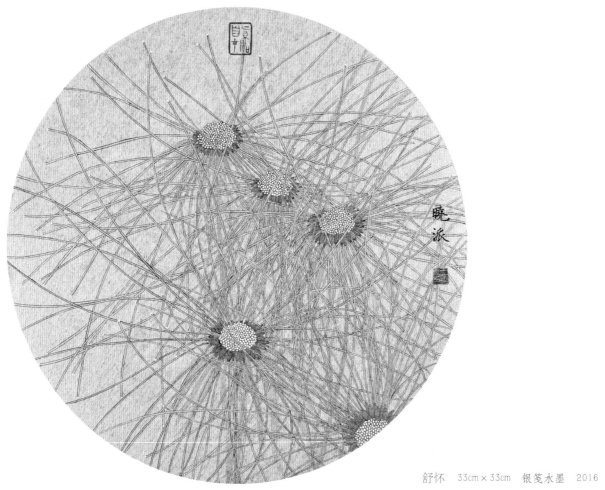

舒怀　33cm×33cm　银笺水墨　2016

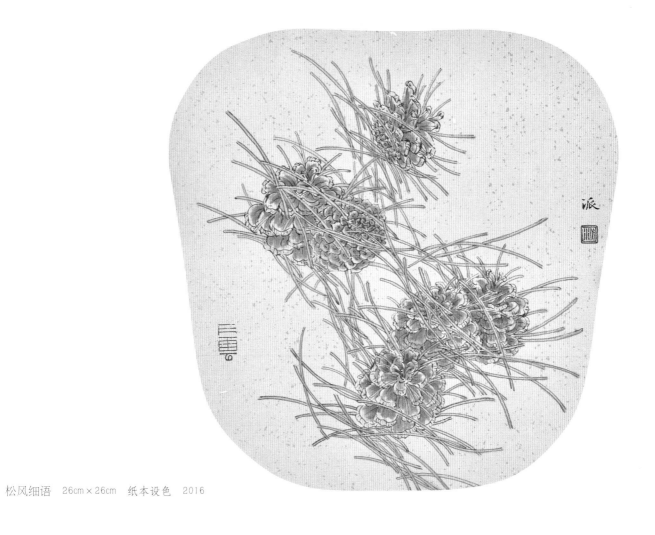

松风细语　26cm×26cm　纸本设色　2016

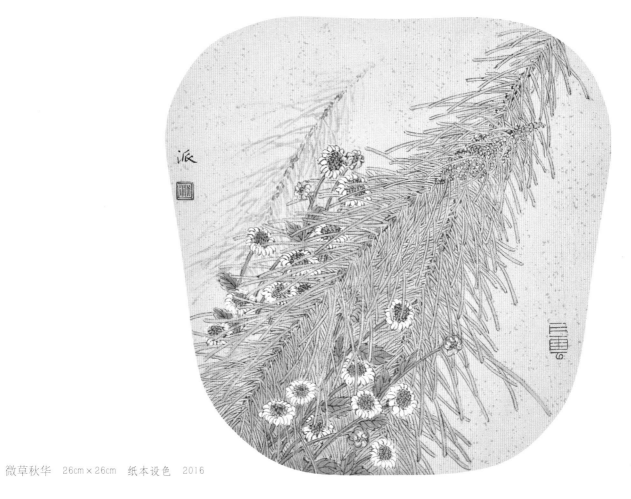

微草秋华　26cm×26cm　纸本设色　2016

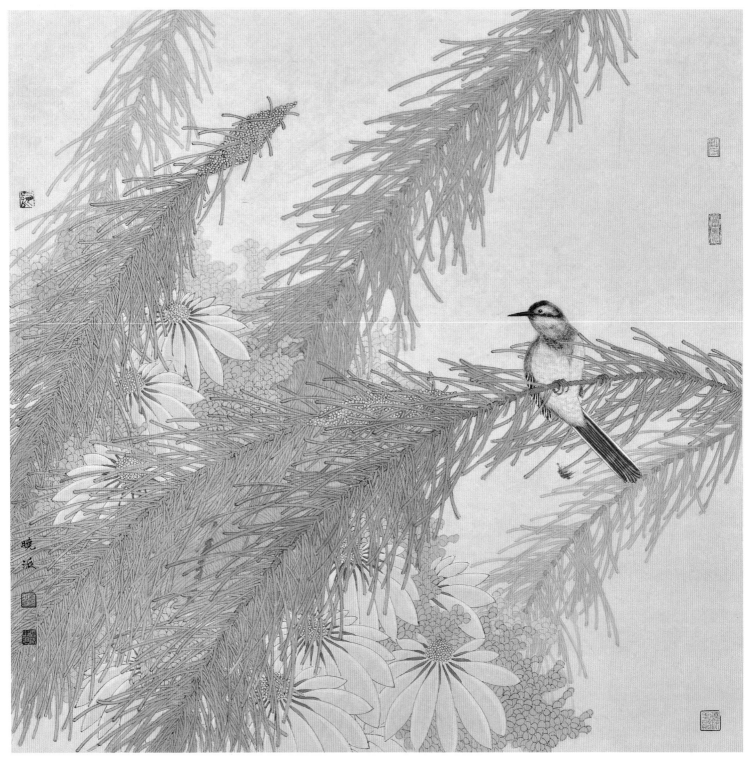

春风十里　69cm×69cm　纸本设色　2017

我笔下的野草就如同鲁迅先生童年时的"百草园"，那里充满了无限的乐趣，自由自在、丰富多彩。一根根生命之线互相交融、倾听，互相支撑，传递着爱与能量。每当我看见身边角落里的微草时，都会有莫名的悸动，俯下身，低下头，看到他们时时刻刻仰望天空，对我微笑，给我暖意，告诉我大地对他的种种美好。我很庆幸在年轻的时候便发了"野草"，在远方，在身边，无处不在。笔端写出微草，心中充满繁华。丰草绿缛，佳木葱笼，艺术之路漫漫长远，我将继续探求，领略沿途风景。

文／王晓派　节选自《笔下微草　心有繁华》